欧阳询九成宫醴泉铭

全文注释版

姚泉名 编写

长江出版传媒
湖北美术出版社

图书在版编目（CIP）数据

欧阳询九成宫醴泉铭：全文注释版 / 姚泉名编写. —武汉：
湖北美术出版社，2018.5
ISBN 978-7-5394-9493-7

Ⅰ．①欧…
Ⅱ．①姚…
Ⅲ．①楷书－碑帖－中国－唐代
Ⅳ．① J292.33

中国版本图书馆 CIP 数据核字（2018）第 043301 号

责任编辑：肖志娅　张　韵
技术编辑：范　晶

策划编辑：墨点字帖
封面设计：墨点字帖

欧阳询九成宫醴泉铭：全文注释版　　© 姚泉名　编写

出版发行：长江出版传媒　湖北美术出版社
地　　址：武汉市洪山区雄楚大道 268 号 B 座
邮　　编：430070
电　　话：（027）87391256　　87679564
网　　址：http://www.hbapress.com.cn
E - mail：hbapress@vip.sina.com
印　　刷：武汉精一佳印刷有限公司
开　　本：787mm×1092mm　　1/8
印　　张：5.5
版　　次：2018 年 5 月第 1 版　　2018 年 5 月第 1 次印刷
定　　价：33.00 元

出版说明

学习书法，必以古代经典碑帖为范本。但是，被我们当作学书范本的经典碑帖，往往并非古人刻意创作的书法作品，孙过庭《书谱》中说：

「虽书契之作，适以记言」，碑帖的功能首先是记录文字、传递信息，即以实用为主。

碑，是一种石刻形式。墓碑则可能源于墓穴边用以辅助安放棺椁的大木，后来逐渐改为石制，并刻上文字，用于歌功颂德、记人记事，借此流传后世。书法中的「碑」泛指各种石刻文字，还包括摩崖刻石、墓志、造像题记、石经等种类。从碑石及金属器物上复制文字或图案的方法称为「拓」，复制品称为「拓片」，拓片是学习碑刻书法的主要资料。

帖，本指写有文字的帛制标签，后来才泛指名家墨迹，又称法书或法帖。把墨迹刻于木板或石头上即为「刻帖」，刻后可以复制多份，使之能够广为流传。唐以前所称的「帖」多指墨迹法书，唐以后所称的「帖」多指刻帖的拓片，而非真迹。帖的内容较为广泛，包括公私文书、书信、文稿、诗词、图书抄本等。

学习书法，固然以范字为主要学习对象，但碑帖的文本内容与书法往往互为表里，不可分割。丰碑大碣，内容严肃，如封禅、祭祀、颁布法令、颂扬德政等，其字体也较为庄重，读其文，才能更好地体会书风所体现的文字主题。尺牍、诗文，往往因情生文，如表达问候、寄托思念、感慨世事等，明其意，才能更好地体会笔墨所表达的情感志趣。文字中所记载的人物生平可资借鉴得失，历史事件可以补史书之不足，气节情怀可以感人肺腑，妙语美文可以发超然之雅兴。了解碑帖内容，不仅可以增长知识，熟悉文意，体会作者的思想感情，还有助于加深对其书法艺术的理解，让我们以融汇文史哲、贯通书画印的新视角，来更好地鉴赏和弘扬悠久灿烂的中华文化。

墨点字帖推出的经典碑帖「全文注释版」系列，精选具有代表性的经典碑帖善本，彩色精印。碑刻附缩小全拓图，配有碑帖局部或整体原大拉页。特邀湖北省中华诗词学会常务副秘书长姚泉名先生对碑帖释文进行全注全译。释文采用简体字，原文为异体字的直接改为简体字，通假字、错字、脱字、衍字等在注释中说明。原文残损不可见的，以「□」标注；虽不可见但文字可考的，标注文字于「□」内。注释主要针对不易理解的字词，注明本义或在文中含义，一般不做校改，对文意影响较大的在注释中酌情说明。全文以直译和意译相结合的方法进行翻译，力求简明通俗。对原作上钤盖的鉴藏印章择要注解，释读印文，说明出处。

希望本系列图书能帮助读者更全面深入地了解经典碑帖的背景和内容，从而提升学习书法的兴趣和动力，进而在书法学习上取得更多的收获。

简 介

《九成宫醴泉铭》立于唐贞观六年（632），魏徵撰文，欧阳询书丹并篆额。碑文前半部分记载了九成宫在隋代时的景观及唐太宗李世民重新修建的原由，后半部分记载了李世民在宫城内发现醴泉的经过，并援引经典说明醴泉出现乃是祥瑞，最后是颂词。九成宫是唐代离宫，原为隋代的仁寿宫，李世民加以维修并更名，『九成』意为九重，形容极高。九成宫遗址位于今陕西省麟游县新城区，距西安市三百余里。

《九成宫醴泉铭》碑高二百七十厘米，上宽八十七厘米，下宽九十三厘米，厚二十七厘米。碑额有篆书『九成宫醴泉铭』六字，碑文共二十四行，满行五十字，刻有界格。该碑现存放在陕西省麟游县城内天台寺西北山坡上，但因捶拓剜凿过多，已失原貌。

欧阳询（557—641），字信本，潭州临湘（今湖南省长沙市）人，祖籍渤海千乘（今山东省高青县），唐代书法家。其父欧阳纥曾任南陈要职，久留外郡为陈宣帝陈顼所忌，遂起兵反叛，后兵败伏诛，时年十四岁的欧阳询因被父亲好友江总隐匿而得以幸免。其后，欧阳询入仕隋唐两朝。在唐时，官至给事中、太子率更令、弘文馆学士、银青光禄大夫等，封渤海县男，世称『欧阳率更』。作为书家，欧阳询主要活跃于初唐，书名远播外邦。唐张怀瓘《书断》称：『八体尽能，笔力劲险，篆体尤精』，又称『真、行之书，虽于大令，亦别成一体，森森焉若武库矛戟，风神严于智永，润色寡于虞世南』。其楷书代表作有《九成宫醴泉铭》《皇甫诞碑》《化度寺碑》等，行书代表作有《仲尼梦奠帖》《张翰思鲈帖》等。欧阳询与虞世南、褚遂良、薛稷并称『初唐四大家』。

《九成宫醴泉铭》为欧阳询七十五岁时所书，该碑用笔方圆兼济，以方为主，笔画瘦硬而不失丰润，结构精绝，四面停匀，八边俱备，中宫收紧而主笔外伸，寓险峻于平正之中，融丰腴于瘦硬之内，含韵致于法度之外。南派书风的和雅与北派书风的雄劲，在此碑中得到了彻底的体现。明赵崡《石墨镌华》卷二评：『……此碑婉润，允为正书第一。』明王世贞《弇州山人四部稿》卷一百三十五评：『……独《醴泉铭》，遒劲之中不失婉润，尤为合作。』清翁方纲《复初斋文集》评：『惟《醴泉铭》前半遒劲，后半宽和，与诸碑之前舒后敛者不同，岂以奉敕之书为表瑞而作，故不归敛，而归于舒欤？要之合其结体，权其章法，是率更平生特出匠意之构，千门万户，规矩方圆之至者矣。斯所以范围诸家、程式百代也。善学欧书者终以师其淳古为第一义，而善学《醴泉》者，可不知此义耳。』

此次出版采用了现藏故宫博物院的北宋拓本，原为明朝驸马李祺所藏。该拓本捶拓最精，损字最少，字口清晰，基本保持了原碑的风貌，是公认的《九成宫醴泉铭》传世佳拓之一。

九成宮醴泉銘

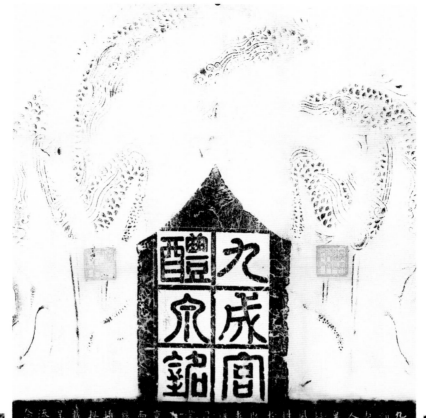

九成宮醴泉銘

維貞觀六年孟夏之月皇帝避暑乎九成之宮此則隋之仁壽宮也冠山抗殿絕壑為池跨水架楹分巖竦闕高閣周建長廊四起棟宇膠葛臺榭參差仰視則迢遞百尋下臨則崢嶸千仞珠璧交映金碧相暉照灼雲霞蔽虧日月觀其移山迴澗窮泰極侈以人從欲良足深尤至於炎景流金無鬱蒸之氣微風徐動有悽清之涼信安體之佳所誠養神之勝地漢之甘泉不能尚也

皇帝爰在弱冠經營四方逮乎立年撫臨億兆始以武功壹海內終以文德懷遠人東越青丘南踰丹徼皆獻琛奉贄重譯來王西暨輪臺北拒玄闕並地列州縣人充編戶葛迤無虞非常之績

然昔之池沼咸引谷澗宮城之內本乏水源求而無之在乎一物既非人力所致聖心懷之不忘粵以四月甲申朔旬有六日己亥上及中宮歷覽臺觀閑步西城之陰躊躇高閣之下俯察厥土微覺有潤因而以杖導之有泉隨而湧出乃承以石檻引為一渠其清若鏡味甘如醴南注丹霄之右東流度於雙闕貫穿青瑣縈帶紫房激揚清波滌蕩瑕穢可以導養正性可以澄瑩心神鑒映群形潤生萬物同湛恩之不竭將玄澤之常流

右側：
二十九日張觀題　巡檢史珩日至
五年歲次壬戌季秋月豐原申初夏旦
按視民田同觀此時元豐觀九成遺址元
府幕吳　令張　尉鄭琳工　弟　同來

左側：
曾逢原攜讀遊
紹聖二年十二月十九日

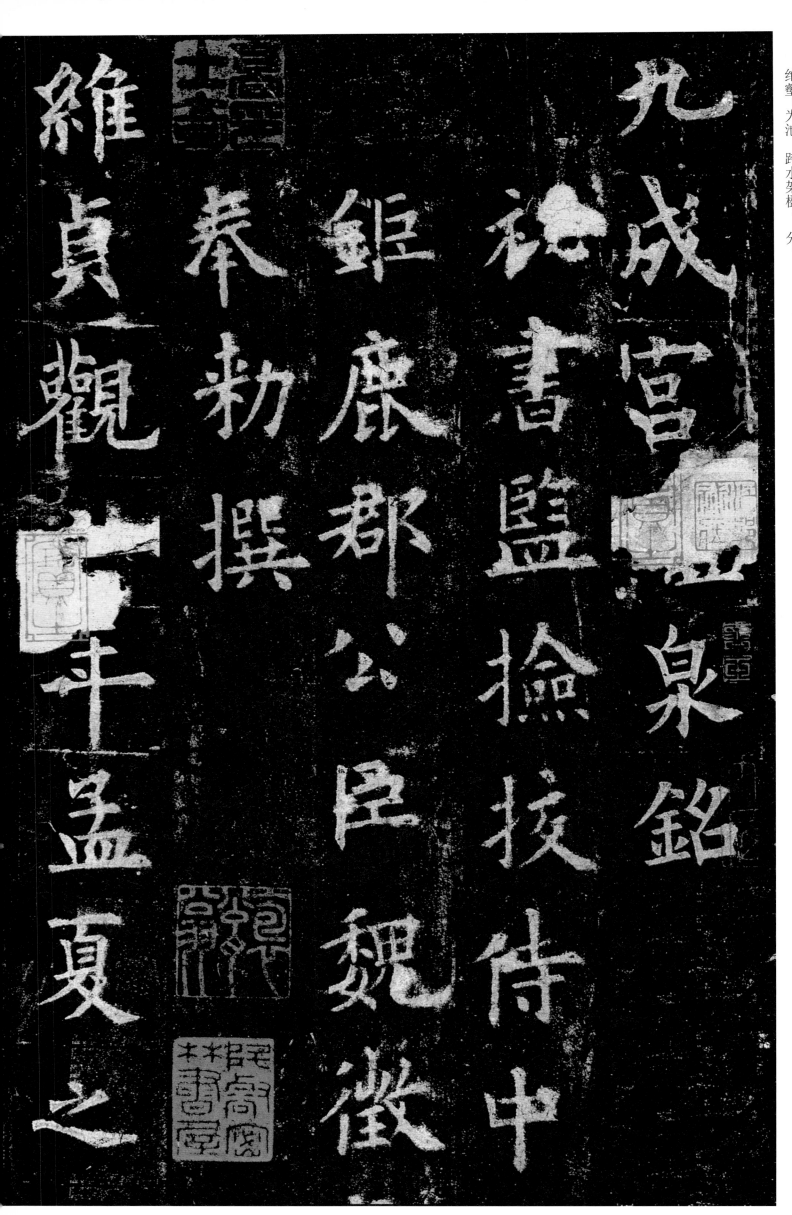

九成宫①醴泉②铭③　秘书监④　检校⑤侍中⑥　钜鹿郡⑦公⑧　臣魏徵⑨奉敕⑩撰　维⑪贞观⑫六年孟夏⑬之月　皇帝避暑乎⑭九成之宫　此则随⑮之仁寿宫也　冠⑯山抗⑰殿　绝壑⑱为池　跨水架楹⑲　分⑳

1

【注释】

① 九成宫：唐离宫名。九成，九重或九层之意，指高大。

② 醴泉：甘美的泉水。醴，甜酒。

③ 铭：铭文。刻在器物上用以记事或警诫的文字。

④ 秘书监：官署名及官名。掌国家图书典籍之事。

⑤ 检校：隋唐时表示代理职务。

⑥ 侍中：唐朝为门下省长官。门下省为中央政府机构，负责诏令、奏章的审查、签署。

⑦ 钜鹿郡：郡名，郡治在今河北省藁城市。

⑧ 公：爵名。郡公高于县公。唐为正二品，食邑二千户。

⑨ 魏徵（580—643）：钜鹿郡人。唐太宗李世民继位后，魏徵成为重要辅臣。

⑩ 敕：皇帝的命令。

⑪ 维：发语词，无实义。

⑫ 贞观：唐太宗李世民的年号（627—649）。

⑬ 孟夏：夏季的第一个月，农历四月。

⑭ 乎：相当于"于"。

⑮ 随：同"隋"，下同。

⑯ 冠：覆盖。

⑰ 抗：耸立，指兴建。

⑱ 绝壑：堵截山谷。

⑲ 楹：堂屋前部的柱子，此指桥柱。

⑳ 分：开辟。

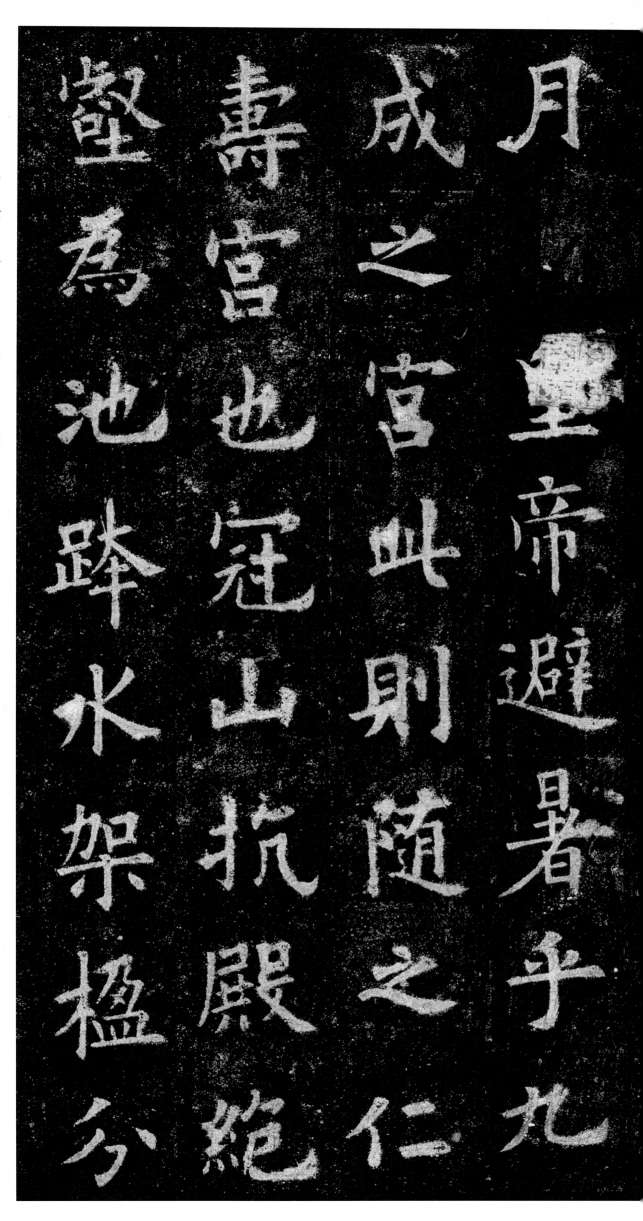

巉岑嵽阘
阙高閣周建
长廊四起栋宇
胶葛台榭参差
仰视则迢递
百寻
下临则峥嵘
千仞
珠璧交映
金碧相晖
照灼云霞
蔽亏日月
观其移山回

岩竦① 阙② 高阁周建 长廊四起 栋宇③ 胶葛④ 台榭参差 仰视则迢递⑤ 百寻⑥ 下临⑦ 则峥嵘⑧ 千仞⑨ 珠璧交映 金碧相晖 照灼⑩ 云霞 蔽⑪ 亏日月 观其移山回 涧⑫ 穷泰极侈⑬ 以人从欲⑭ 良足深尤⑮ 至于炎景⑯ 流

【注释】
① 竦：耸立。
② 阙：皇宫门前两边供瞭望的楼。
③ 栋宇：泛指房屋。
④ 胶葛：交错纷乱的样子。
⑤ 迢递：高远的样子。
⑥ 寻：八尺或七尺为一寻。
⑦ 临：俯视。
⑧ 峥嵘：高峻突出。
⑨ 仞：八尺或七尺为一仞。
⑩ 灼：照耀。
⑪ 蔽：遮挡。
⑫ 移山回涧：移动高山回填溪涧。
⑬ 穷泰极侈：极尽奢侈。
⑭ 以人从欲：服从于自己的私欲。
⑮ 尤：责备。
⑯ 炎景：炎热的日光。

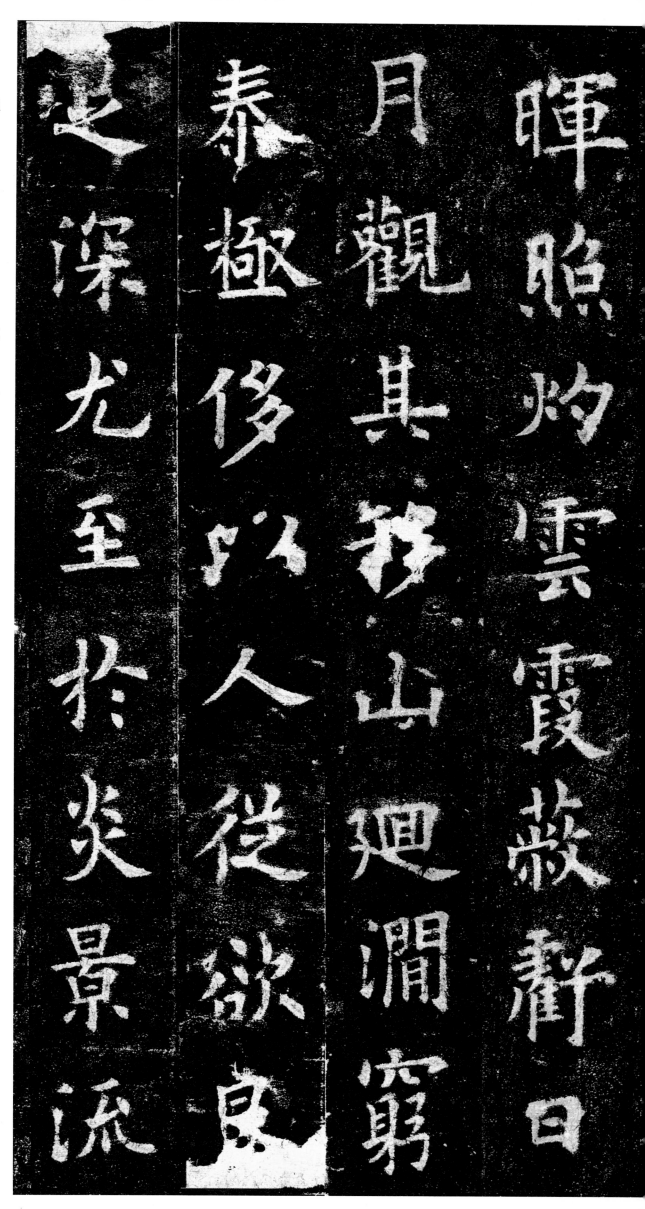

晖照灼云霞蔽亏 月观其移山回涧穷 泰极侈以人从欲 遂深尤至于炎景流

金無欝蒸之氣微風
徐動有凄清之涼信
安體之佳所誠養神
之勝地漢之甘泉不
䏻尚也

金① 无郁蒸② 之气 微风徐动 有凄清之凉

信③ 安体④ 之佳所 诚养神⑤ 之胜地 汉之甘泉⑥

不能尚⑦ 也 皇帝爱⑧ 在弱冠⑨ 经营四方⑩ 逮⑪ 乎立年⑫

抚临⑬ 亿兆⑭

始以武功⑮ 壹⑯ 海内 终以文德⑰ 怀⑱ 远人⑲

5

【注释】

① 流金：熔化金属。

② 郁蒸：闷热。

③ 信：的确。

④ 安体：安养身体。

⑤ 养神：调养精神。

⑥ 甘泉：秦宫，汉武帝扩建后名甘泉宫。遗址在今陕西省淳化县。

⑦ 尚：超过。

⑧ 爰：发语词，无实义。

⑨ 弱冠：指男子二十岁左右，李世民参与谋划活动时还不到二十岁，这里取其整数。

⑩ 经营四方：指策划和组织统一天下。

⑪ 逮：到。

⑫ 立年：而立之年，指三十岁。

⑬ 抚临：治理。

⑭ 亿兆：指天下百姓。

⑮ 武功：军事力量。

⑯ 壹：统一。

⑰ 文德：文明道德。

⑱ 怀：指施行怀柔政策。

⑲ 远人：远方的国家和民族。

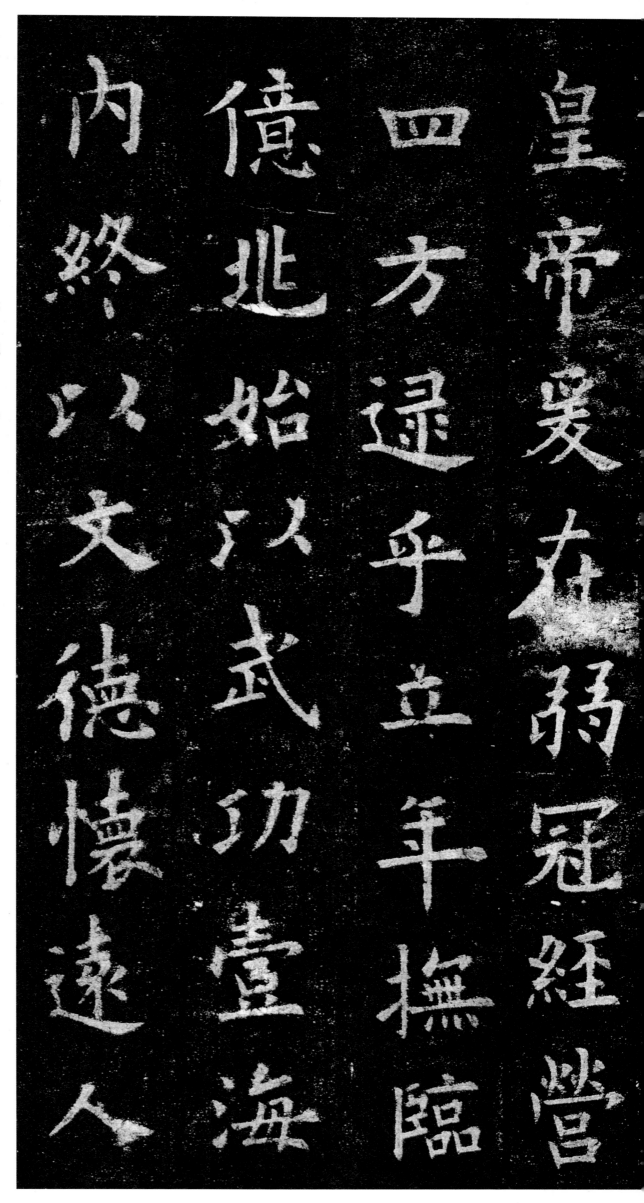

東越青丘南踰丹傲皆獻琛奉贄重譯来王西暨輪臺北拒玄闕並地列州縣人充編戶氣淑年和迩

东越青丘① 南逾丹傲② 皆献琛③ 奉贽④ 重译⑤ 来王⑥ 西暨⑦ 轮台⑧ 北拒⑨ 玄阙⑩ 并地列州县 人充编户⑪ 气淑⑫ 年和⑬ 迩安⑭ 远肃⑮ 群生⑯ 咸遂⑰ 灵贶⑱ 毕臻⑲ 虽藉⑳ 二仪㉑ 之功 终资㉒ 一人㉓ 之虑㉔ 遗身㉕ 利物㉖ 栉风沐雨㉗ 百

7

【注释】

① 青丘：传说中的海外国名。泛指边远蛮荒之国。

② 丹徼（jiào）：古代称南方的边疆。徼，通"徽"。

③ 献琛：进献珍宝，表示臣服。

④ 奉贽（zhì）：进献见面礼品，指拜见。

⑤ 重译：经过不同语言辗转翻译。

⑥ 来王：朝见。

⑦ 暨：到。

⑧ 轮台：古地名。在今新疆轮台县。泛指边塞。

⑨ 拒：抵。

⑩ 玄阙：古代传说中的北方极远之地。

⑪ 充编户：编入户籍。

⑫ 气淑：风调雨顺。

⑬ 年和：丰收。

⑭ 迩安：近处安定。

⑮ 远肃：边远敬服。

⑯ 群生：指百姓。

⑰ 咸遂：称心如意。

⑱ 灵贶（kuàng）：神灵的赐福。

⑲ 毕臻：全部到来。

⑳ 藉：借助，仰赖。

㉑ 二仪：指天地。

㉒ 资：凭借。

㉓ 一人：指皇帝，即唐太宗李世民。

㉔ 虑：思虑，谋断。

㉕ 遗身：舍身。

㉖ 利物：益于万物。

㉗ 栉风沐雨：形容人经常在外面不顾风雨地辛苦奔波。

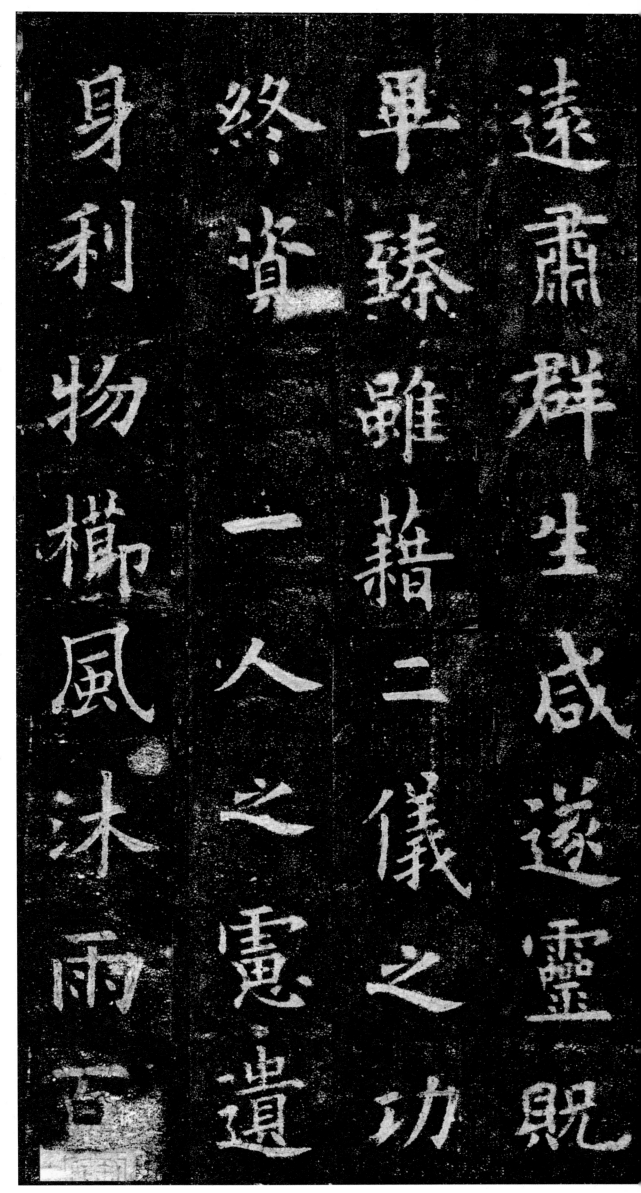

為心憂勞成疾同
堯肌之如臘甚禹足
之胼胝針石屢加
腠理猶滯爰居京室每
弊炎暑群下請建離

姓为心　忧劳成疾　同尧肌之如腊①　甚禹②　足之胼胝③　针石④　屡加　腠理⑤　犹滞　爰居京室⑥　每弊⑦　炎暑　群下⑧　请建离宫⑨　庶可⑩　怡神养性　圣上[爱]一夫之力　惜十家之产⑪　深闭固拒⑫　未肯俯从⑬　以为随氏

【注释】

① 尧肌之如腊：传说中的远古圣君唐尧因在外辛劳而皮肤皴皴如干肉。

② 禹：传说中夏代的开国君主，治水有功。

③ 胼胝（pián zhī）：俗称"老茧"。手掌或脚底因长期摩擦而生的厚皮。

④ 针石：用砭石制成的石针。

⑤ 腠（còu）理：中医指皮下肌肉之间的空隙和皮肤、肌肉的纹理。

⑥ 京室：京城。

⑦ 弊：疲困。

⑧ 群下：群臣。

⑨ 离宫：帝王在都城之外的宫殿，或出巡时的住所。

⑩ 庶可：或许可以。

⑪ 十家之产：汉文帝计划建造露台，听说要耗费十家之财产，便取消计划。李世民曾以此事自律。

⑫ 深闭固拒：坚决拒绝。

⑬ 俯从：指皇帝听从臣下的意见。

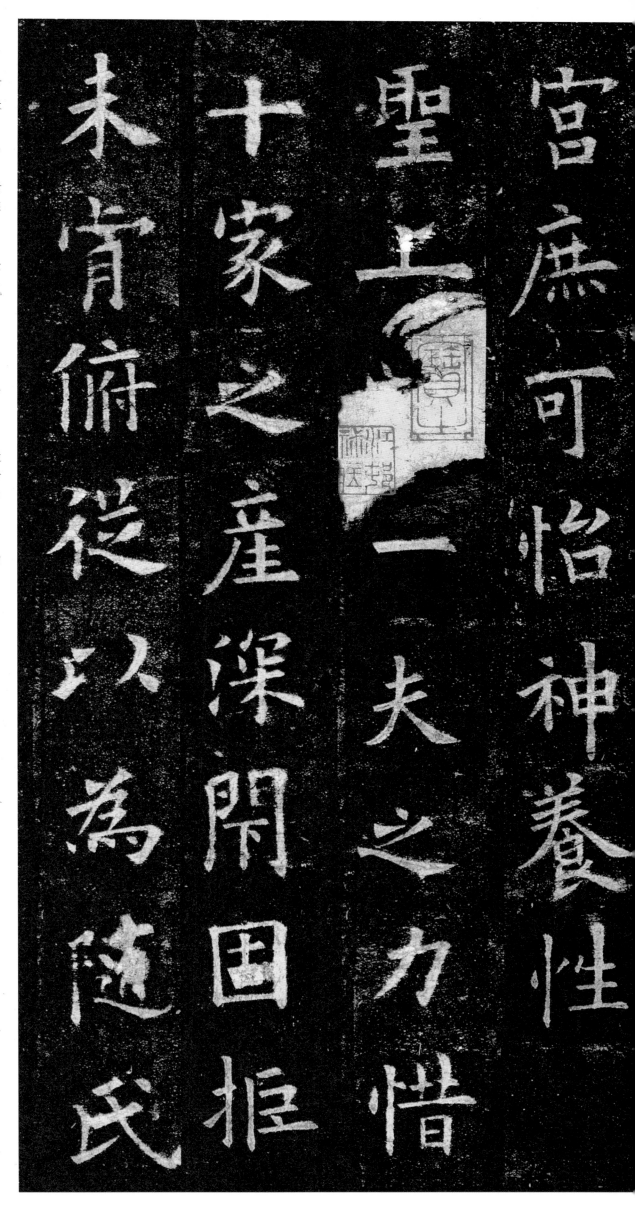

旧宫①营于曩代② 弃之则可惜 毁之则重劳③ 事贵因循④ 何必改作⑤ 于是斫雕⑥ 为朴⑦ 损⑧之又损 去其泰甚⑨ 葺⑩其颓坏 杂丹墀⑪ 以沙砾 间粉壁以涂泥⑫ 玉砌接于土阶 茅茨⑬ 续于琼室⑭ 仰观壮丽 可作

舊宮營於曩代棄
則可惜毀之則重勞
事貴因循何必改作
於是斫彫為樸損之
又損去其泰甚葺其

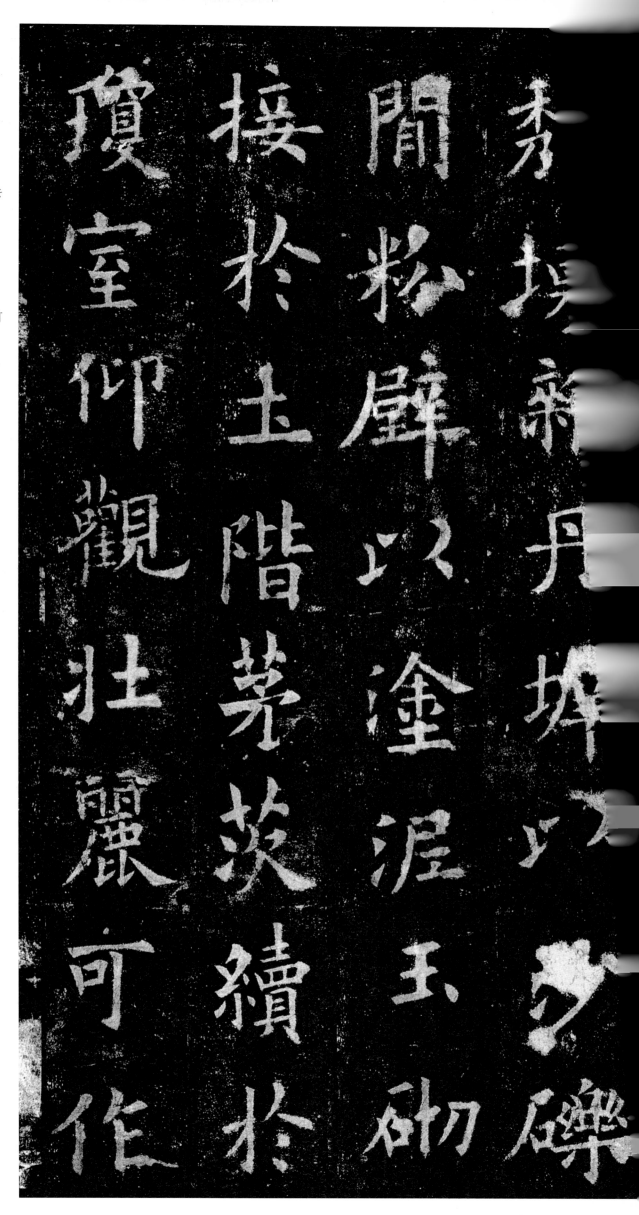

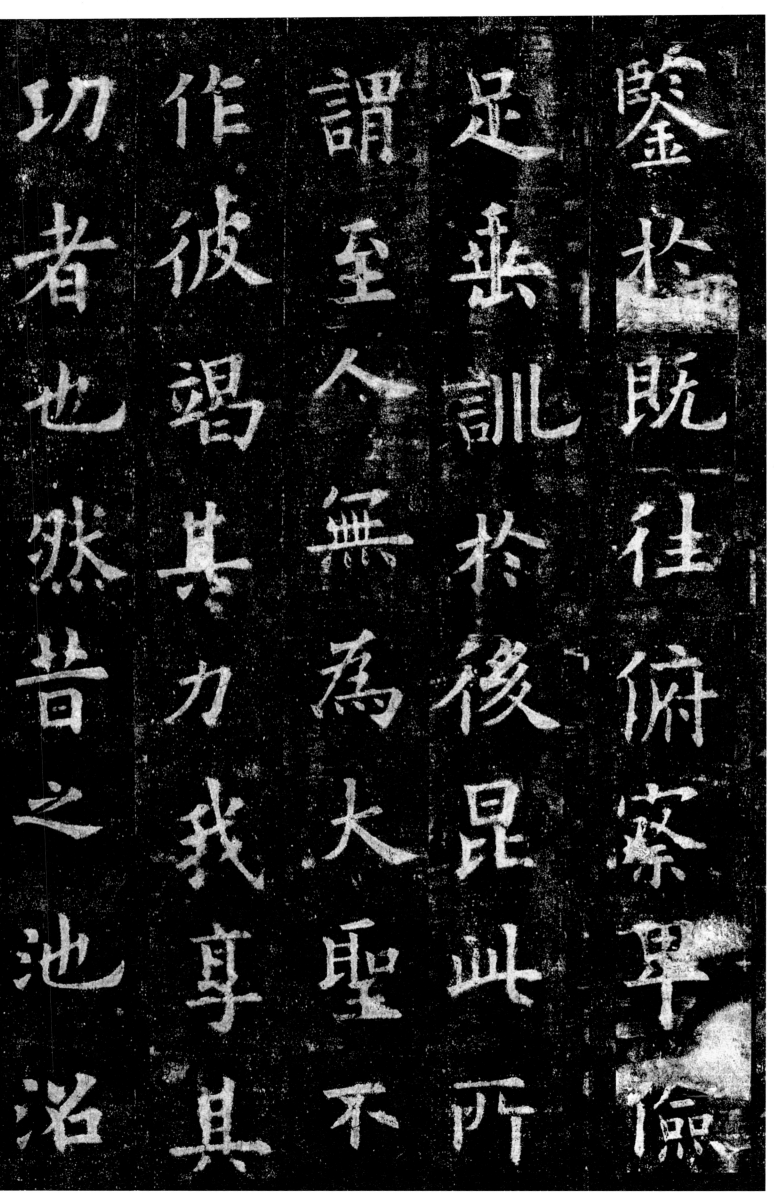

鉴①于既往② 俯察卑俭③ 足垂训④于后昆⑤ 此所谓至人⑥无为⑦ 大圣⑧不作⑨ 彼竭其力 我享其功者也 然昔之池沼⑩ 咸⑪引谷涧 宫城之内 本乏水源 求而无之

在乎⑫一物 既非人力所致 圣心怀之不

鑒於既往俯察卑儉
足垂訓於後昆此所
謂至人無爲大聖
作彼竭其力我享其
詔者也然昔之池沼

【注释】

① 作鉴：借鉴，可以作为警诫或引为教训的事。
② 既往：过去。
③ 卑俭：谦恭节俭。
④ 垂训：垂范。
⑤ 后昆：后嗣子孙。
⑥ 至人：思想或道德修养最高超的人。
⑦ 无为：不作人为干预。
⑧ 大圣：出类拔萃、道全德备的人。
⑨ 不作：不乱作为。
⑩ 池沼：泛指池塘。
⑪ 咸：全。
⑫ 一物：指水源。

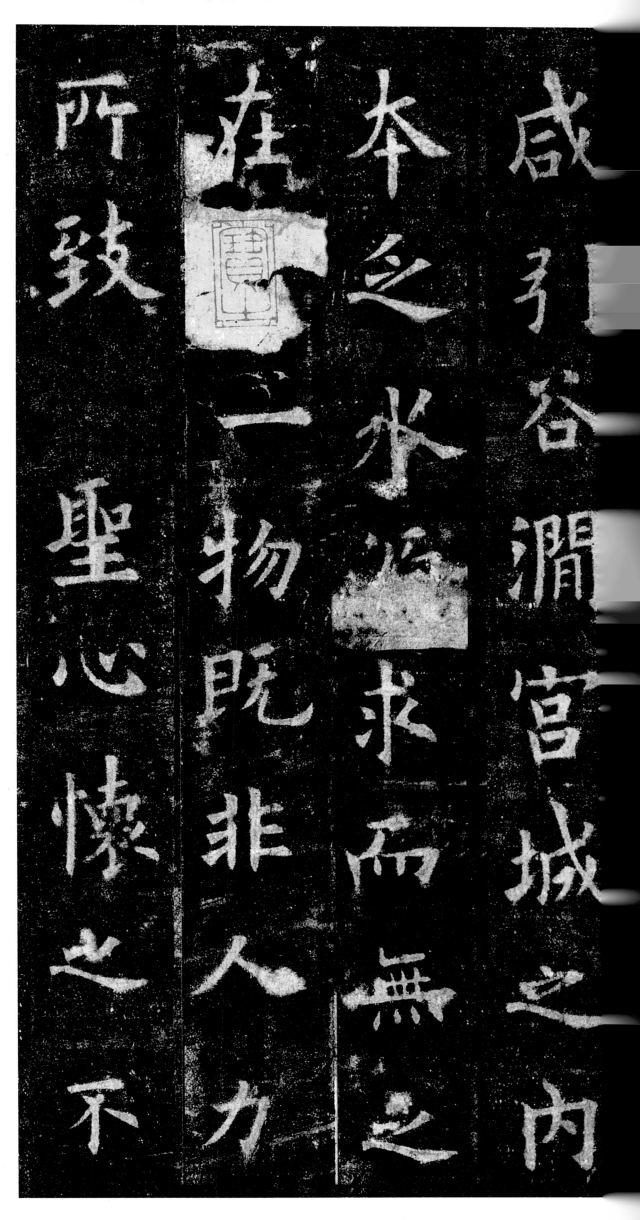

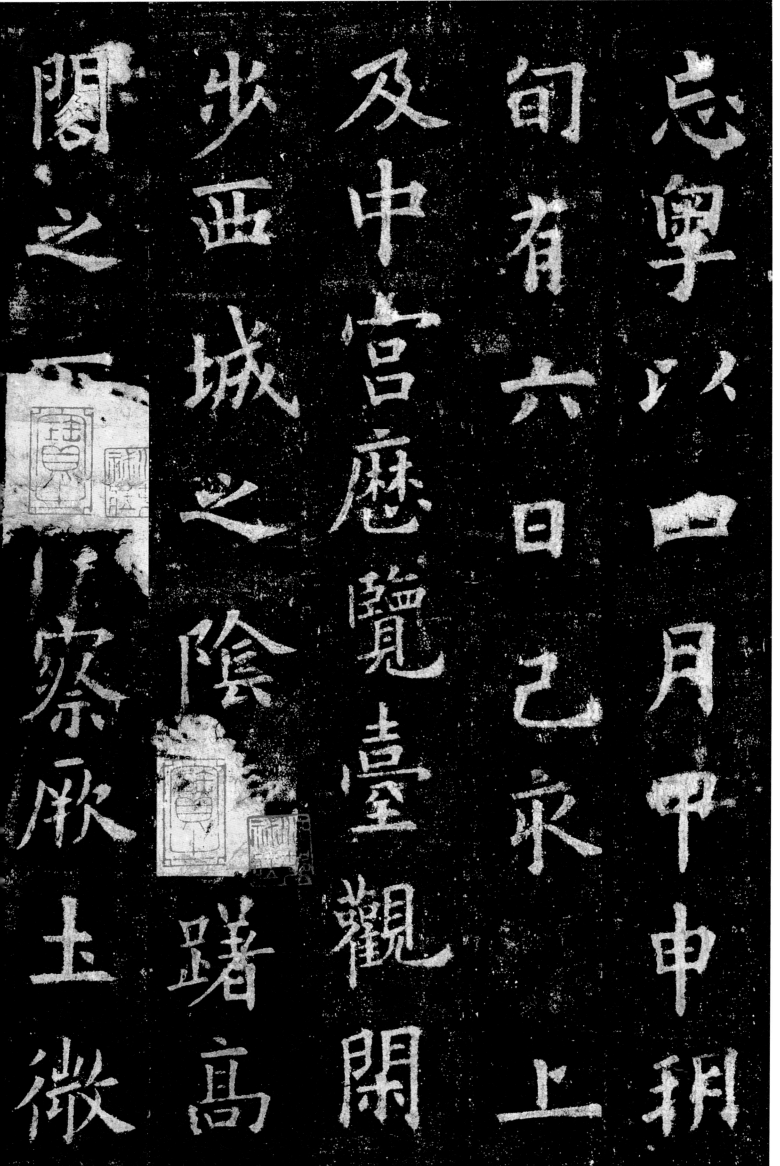

忘粤以四月甲申朔旬有六日己亥上及中宫步西城之阴及中宫宫厔览台观闲步西城之阴阁之阴察厥土微

【注释】

① 粤：语气词，无实义。

② 四月甲申：干支计月，当年四月干支为甲申。

③ 朔：农历每月初一。

④ 旬：十日为一旬。

⑤ 有：通"又"，表示整数之外再加零数。

⑥ 六日己亥：干支计日，当月六日干支为己亥。

⑦ 中宫：皇后居住之处。

⑧ 历览：逐一地看。

⑨ 台观：泛指宫中的亭台楼阁。

⑩ 阴：城北。

⑪ 踌躇：徘徊。

⑫ 厥土：那儿的土壤。

⑬ 导：疏通。

⑭ 石槛：石槽。

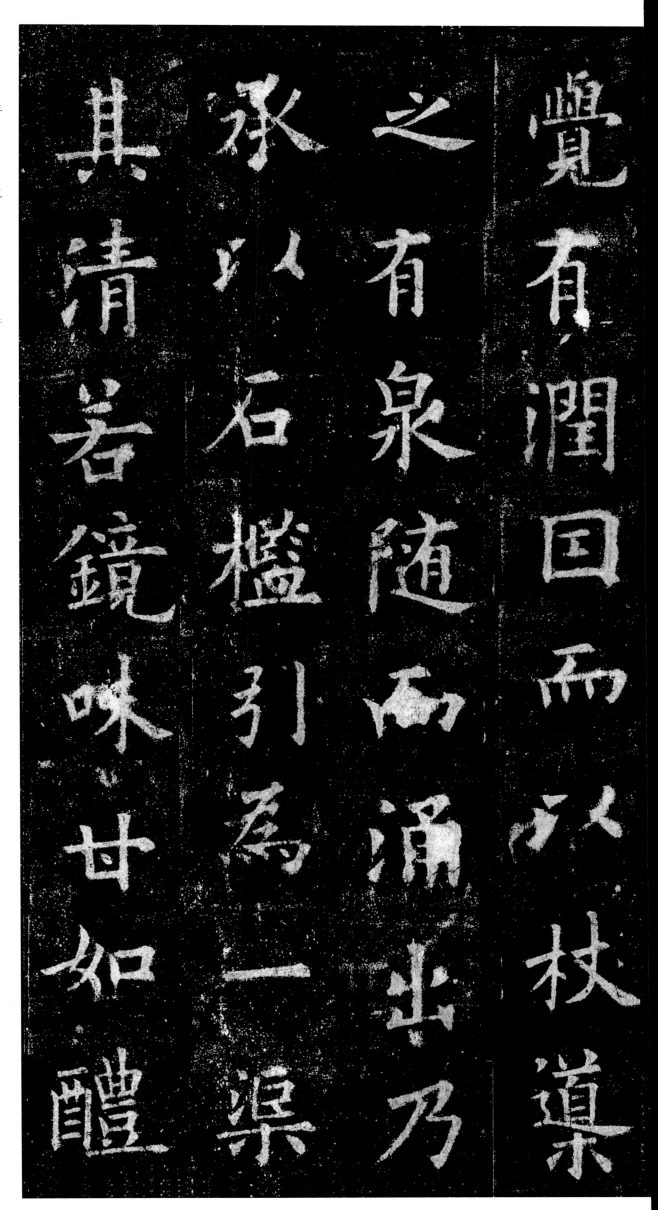

南注丹霄之右東

度於雙闕

縈帶紫房激揚清波

滌蕩瑕穢可以導養

正性可以澄瑩心神

南注丹霄①之右 东流度于双阙 贯穿青琐② 萦带紫房③ 激扬清波 涤荡瑕秽④ 可以导养⑤ 正性⑥ 可以澄莹⑦ 心神 鉴映群形⑧ 润生万物 同湛恩⑨ 之不竭 将玄泽⑩之常流 匪唯⑪乾象⑫之精 盖亦坤灵⑬之宝

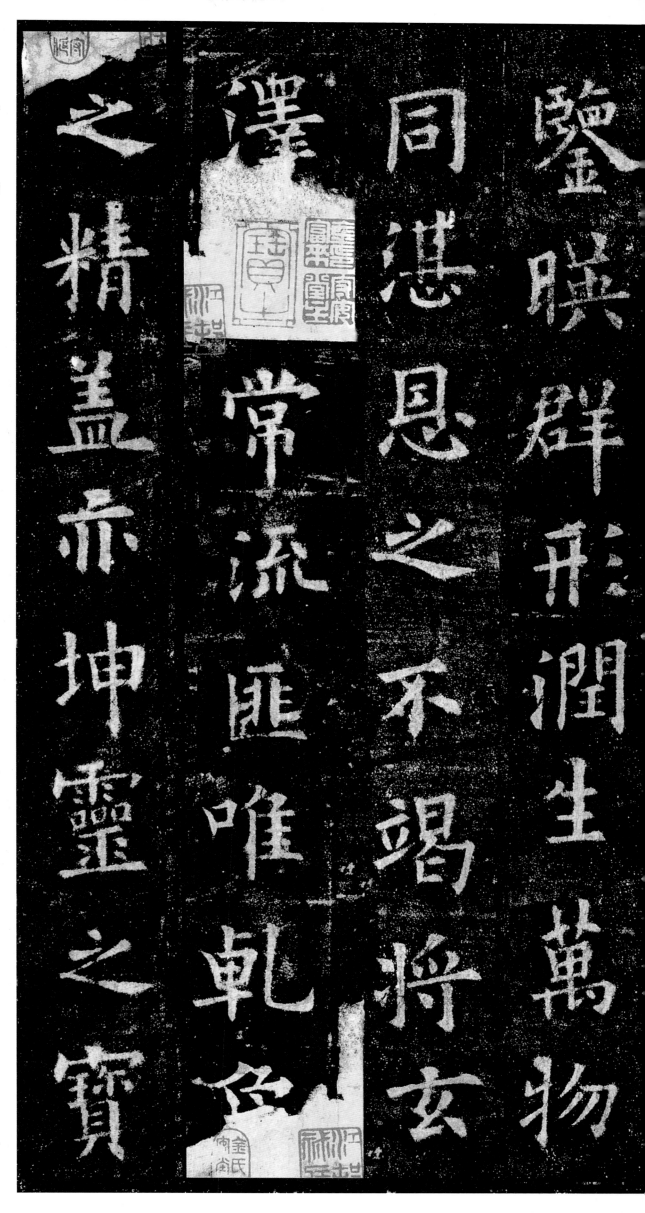

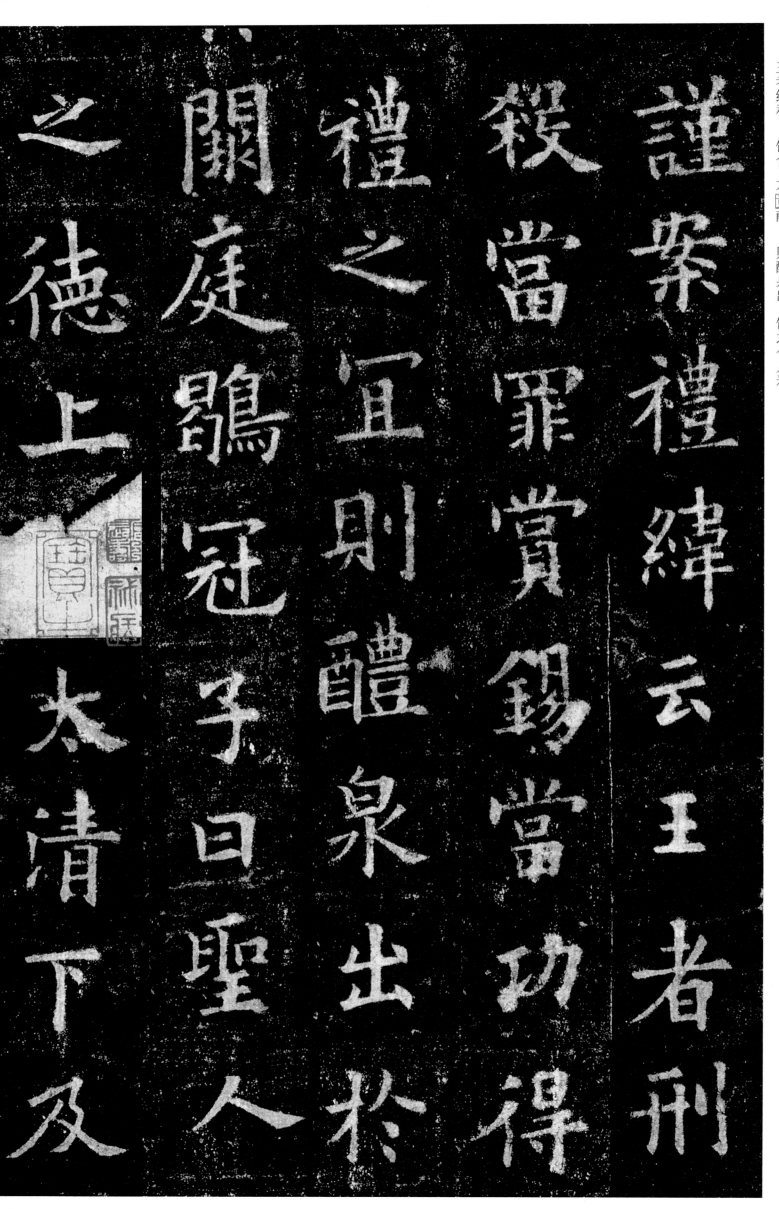

谨案①礼纬②云 王者刑杀③当罪④ 赏锡⑤当功 得礼⑥之宜⑦ 则醴泉出于阙庭⑧ 鹖冠子⑨曰 圣人之德 上及太清⑩ 下及太宁⑪ 申及万灵⑫ 则醴泉出 瑞应图⑬曰 王者纯和⑭ 饮食⑮不贡献⑯ 则醴泉出 饮之令人寿

19

【注释】

① 谨案：慎重查考。引用论据、史实开端的常用语。

② 礼纬：纬书的一种。纬书，指中国汉代以神学迷信附会儒家经义的书。

③ 刑杀：用刑处死。

④ 当罪：谓罚当其罪。

⑤ 锡：赐给。

⑥ 礼：社会的典章制度，规定规范的社会行为、传统习惯。

⑦ 宜：恰当。

⑧ 阙庭：指朝廷。

⑨ 鹖（hé）冠子：相传为先秦古籍之一，属杂家类。

⑩ 太清：指天空。

⑪ 太宁：指大地。

⑫ 万灵：众生灵。

⑬ 瑞应图：南朝梁孙柔之撰，属阴阳五行类。瑞应，古代以为帝王修德，时世清平，天就降祥瑞以应之，谓之瑞应。

⑭ 纯和：仁善谦和。

⑮ 饮食：饭菜。

⑯ 贡献：进奉，进贡。

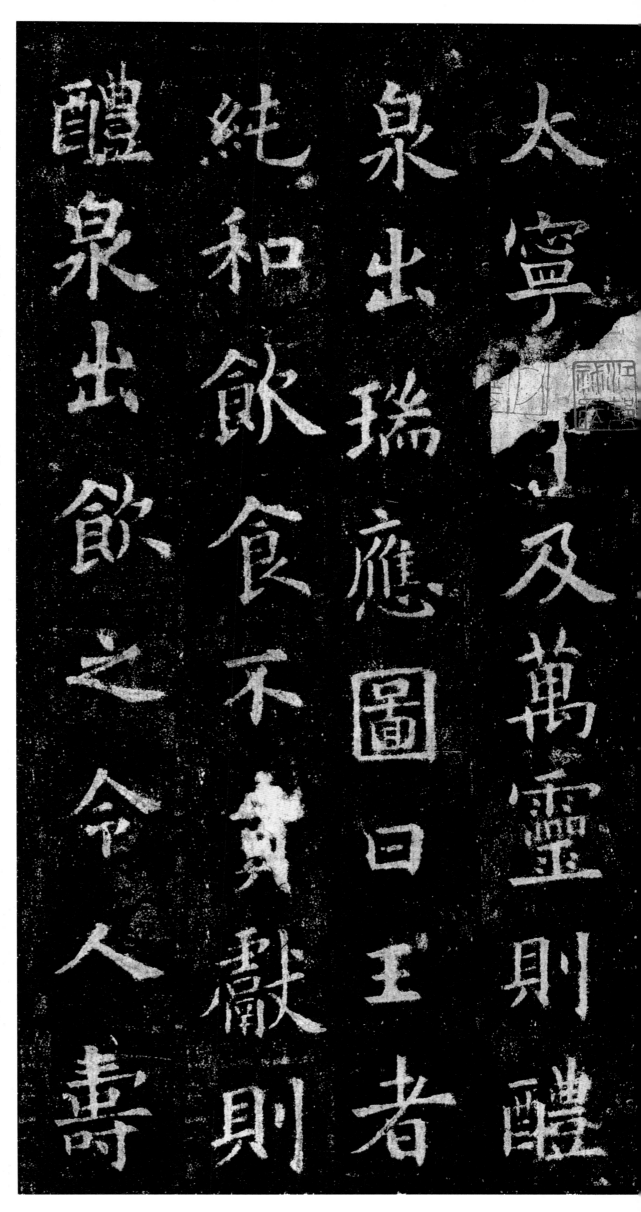

東觀漢記曰光武申
元元年醴泉京師
飲之者痼皆愈然
則神物之来寔扶
明聖既可蠲兹沉痼

东观汉记①曰 光武②中元③元年 醴泉出京师④ 饮之者痼疾⑤皆愈 然则⑥神物⑦之来 实扶⑧明圣⑨ 既可蠲⑩兹沉痼⑪ 又将延彼遐龄⑫ 是以百辟卿士⑬ 相趋动色⑭ 我后⑮固怀挹挹⑯ 瞧而弗有⑰ 虽休勿休⑱ 不徒⑲

【注释】

① 东观汉记：东汉刘珍等撰，是记载东汉历史的重要史书。
② 光武：东汉光武帝刘秀的谥号。
③ 中元：东汉光武帝刘秀的年号（56—57）。
④ 京师：指洛阳。
⑤ 痼（gù）疾：经久难治愈的病。
⑥ 然则：那么。
⑦ 神物：神异之物，此处指醴泉。
⑧ 扶：辅助，配合。
⑨ 明圣：明睿的圣人。
⑩ 蠲（juān）：除去。
⑪ 沉痼：历时较久、顽固难治的病。
⑫ 遐龄：高寿。
⑬ 百辟卿士：泛指各级官员。
⑭ 相趋动色：奔走相告，喜形于色。
⑮ 后：君主。
⑯ 撝挹（huī yì）：谦逊。
⑰ 推而弗有：推辞不承认。
⑱ 虽休勿休：虽受称许而不沾沾自喜。
⑲ 徒：仅仅。

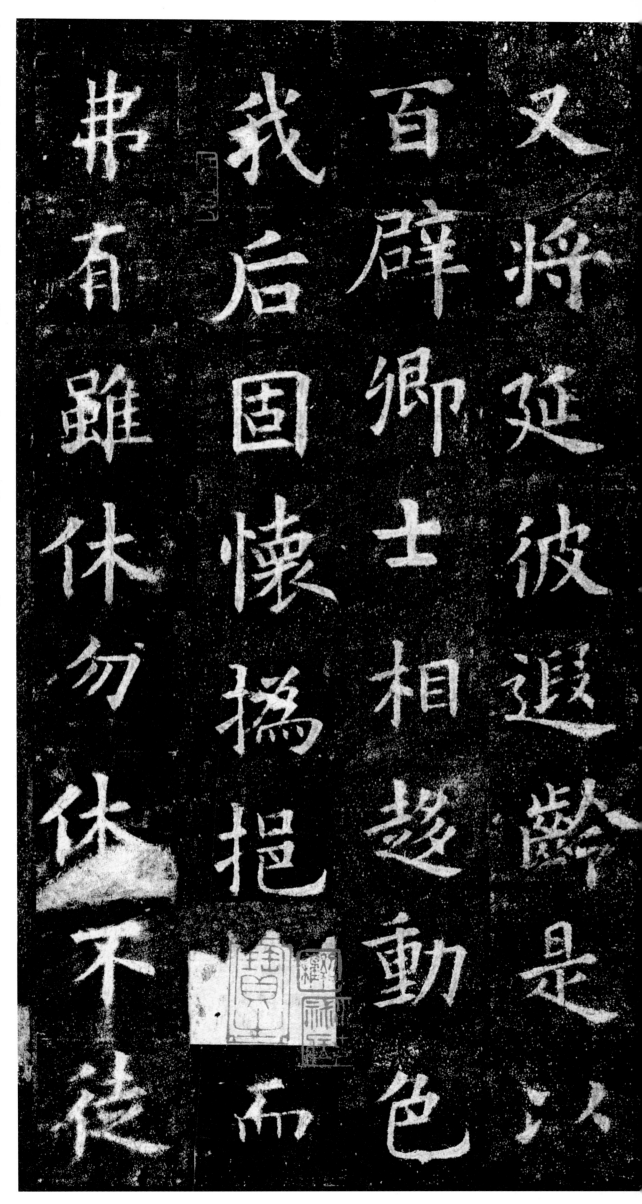

闻于往昔 以祥① 为惧 实取验② 于当今 斯乃③ 上帝玄符④ 天子令德⑤ 岂臣之末学⑥ 所能丕显⑦ 但职⑧ 在记言⑨ 属⑩ 兹书事⑪ 不可使国之盛美⑫ 有遗典策⑬ 敢陈⑭ 实录⑮ 爰⑯ 勒⑰ 斯铭 其词曰 惟皇抚运⑱ 奄壹⑲

闻於往昔以祥為懼實取驗於當今乃上帝玄苻天子令德豈臣之未學所能丕顯但職在記言

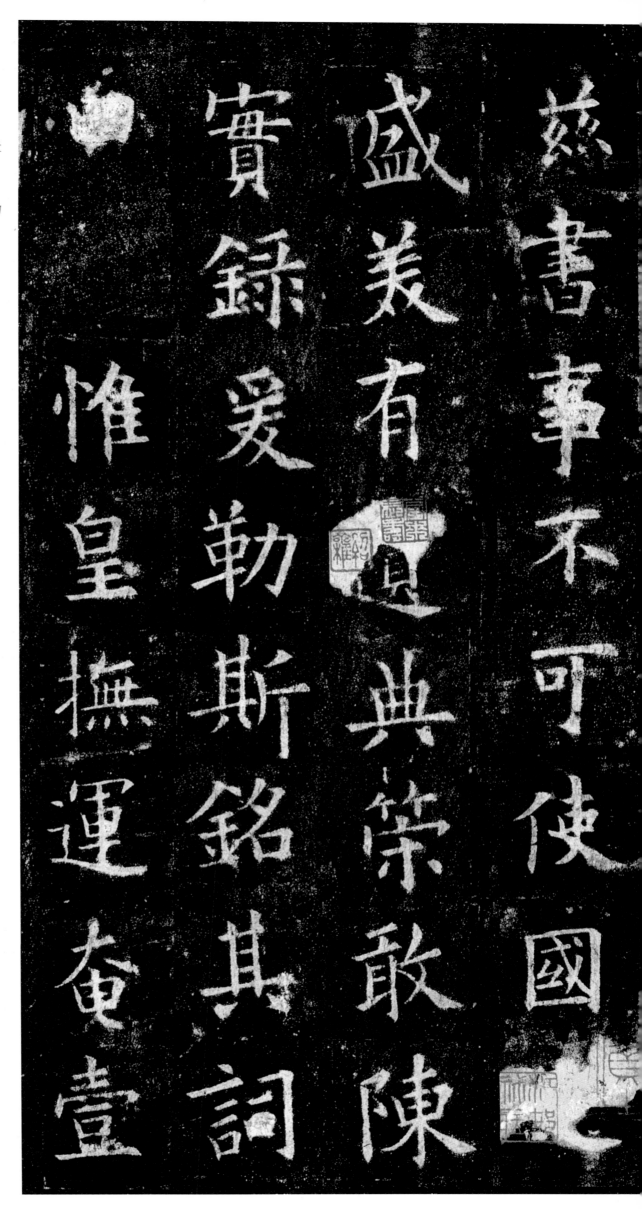

【注释】

① 祥：吉兆。
② 取验：得到应验。
③ 斯乃：这是。
④ 玄符：天符，符命。谓上天显示的瑞征。
⑤ 令德：美德。
⑥ 末学：肤浅、没有根底的学识。
⑦ 丕显：大显，明显。
⑧ 职：职责。
⑨ 记言：记录言辞。
⑩ 属：职责。
⑪ 书事：记叙事情。
⑫ 盛美：美善。
⑬ 典策：典籍文献。
⑭ 敢陈：冒昧述说。
⑮ 实录：真实的记载。
⑯ 爰：于是。
⑰ 勒：雕刻。
⑱ 抚运：顺应时运。
⑲ 奄壹：统一。奄，覆盖。

乃神武克禍亂文懷

邁五握機蹈矩乃聖

伯禹絕後 前登三

斯觀功高大舜勤深

寰宇千載膺期萬物

遠人書挈未紀開闢
不臣冠冕並臻琛贄
咸陳大道無名上德
不德玄功潛運幾深



遠人書挈未紀開闢
不臣冠冕並臻琛贄
咸陳大道無名上德
不德玄功潛運幾深

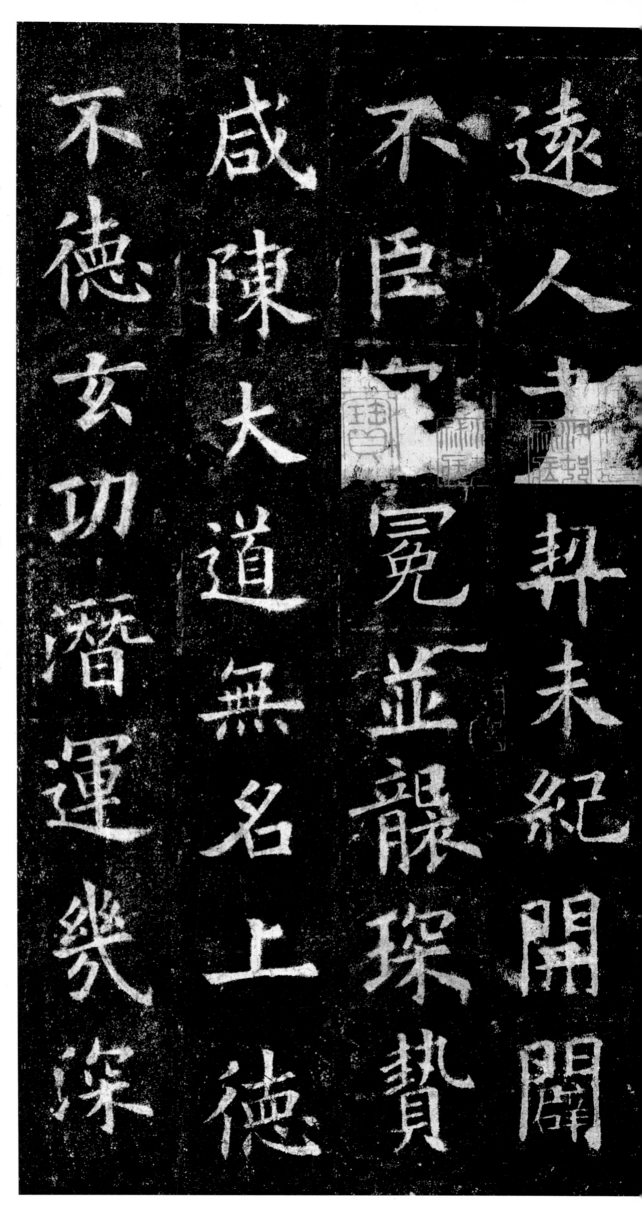

遠人書挈，未紀開闢，不臣冠冕，並臻琛贄，咸陳大道，無名上德，不德玄功，潛運幾深。

【注释】

① 寰宇：天下。

② 膺期：承受期运。指受天命为帝王。

③ 斯：皆，尽。

④ 大舜：上古部落联盟首领，尊称帝舜或虞舜。后泛指圣人。

⑤ 伯禹：夏禹。

⑥ 绝后：今后不会再有。

⑦ 承前：继承前人的功业。亦谓功业胜过前人。

⑧ 登三：功劳超过三皇之上。

⑨ 迈五：超过五帝。

⑩ 握机：掌握天下的权柄。

⑪ 蹈矩：遵守礼法。

⑫ 克：战胜，平定。

⑬ 书契：文字。

⑭ 纪：记载。

⑮ 不臣：不称臣屈服的地方。

⑯ 冠冕：古代帝王、官员戴的帽子。此处代指外国来朝之君臣。

⑰ 并臻：重叠，堆积。表示人多。

⑱ 大道：自然法则。

⑲ 无名：不可言说。

⑳ 上德不德：形容很有德行的人，不自夸其德。

㉑ 玄功：神功，谓宇宙自然之功。

㉒ 潜运：悄悄运转。

㉓ 几深：精微。

26

莫测 凿井而饮
耕田而食①
靡谢② 天功
安知帝力③
上天④之载⑤ 无臭⑥
无声
万类⑦ 资始⑧
品物⑨
流形⑩
随感⑪
变质⑫
应德⑬ 效灵⑭
介焉⑮
如响
赫赫明明⑯
杂遝⑰ 景福⑱
葳蕤⑲ 繁祉⑳
云氏㉑ 龙官㉒
龟图㉓ 凤纪㉔
日含五色㉕
鸟呈

莫測鑿井而飲耕田

而食靡謝天功安知

帝力上天之載無臭

無聲萬類資始品物

流形隨感變質應德

【注释】

① 凿井而饮，耕田而食：这两句来自《击壤歌》，指天下太平，安居乐业。

② 靡谢：没有感谢。

③ 帝力：皇帝的功德。

④ 上天：天道。

⑤ 载：运行。

⑥ 臭：同"嗅"，气味。

⑦ 万类：万物。

⑧ 资始：借以发生、开始。

⑨ 品物：万物。

⑩ 流形：变化形体。

⑪ 感：感应。

⑫ 质：物类的本体。

⑬ 德：有德之人。

⑭ 效灵：显灵。

⑮ 介焉：细小。介，通"芥"。

⑯ 赫赫明明：光明显赫。

⑰ 杂遝（tà）：众多纷杂。

⑱ 景福：大福。

⑲ 葳蕤（wēi ruí）：茂盛。

⑳ 繁祉：多福。

㉑ 云氏：传说黄帝受命时有云的祥瑞出现，故以"云"字命名官职。

㉒ 龙官：古伏羲氏时，有龙的祥瑞出现，故以"龙"字命名官职。

㉓ 龟图：洛书。传说有大龟负图出于洛水，龟背上的图即为洛书。

㉔ 凤纪：凤历。传说少昊时有凤鸟出现，故以鸟名命名诸官，以鸟纪历。

㉕ 日含五色：古人以太阳呈现五色作为"圣王在上"和"政理太平"的瑞应。

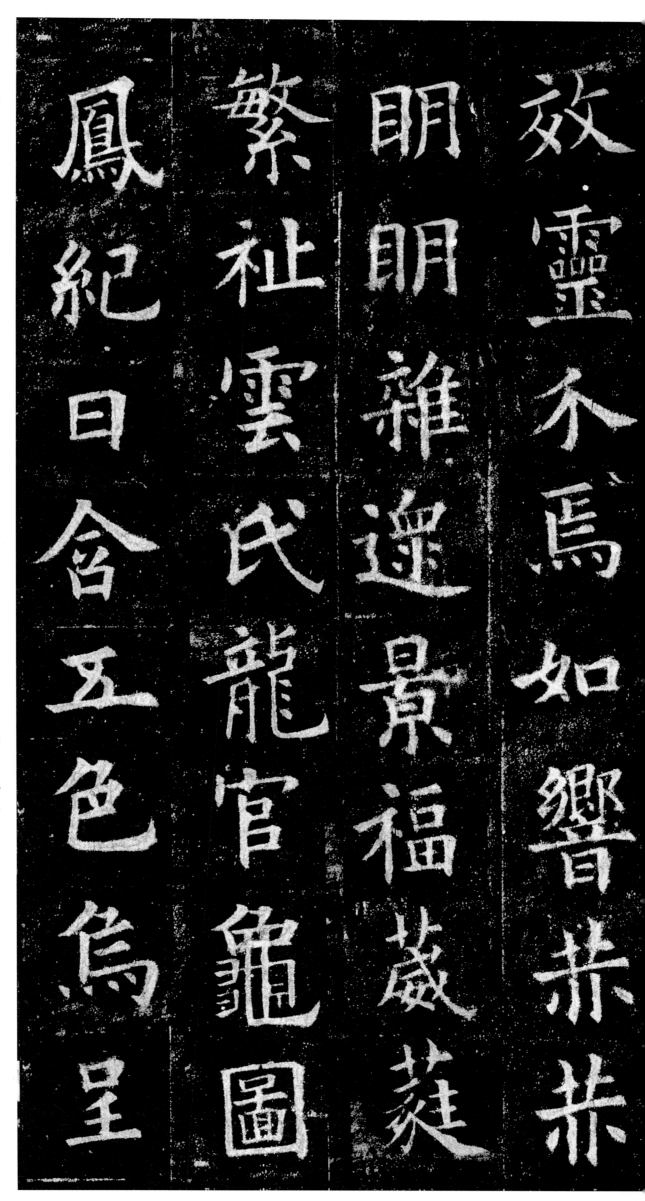

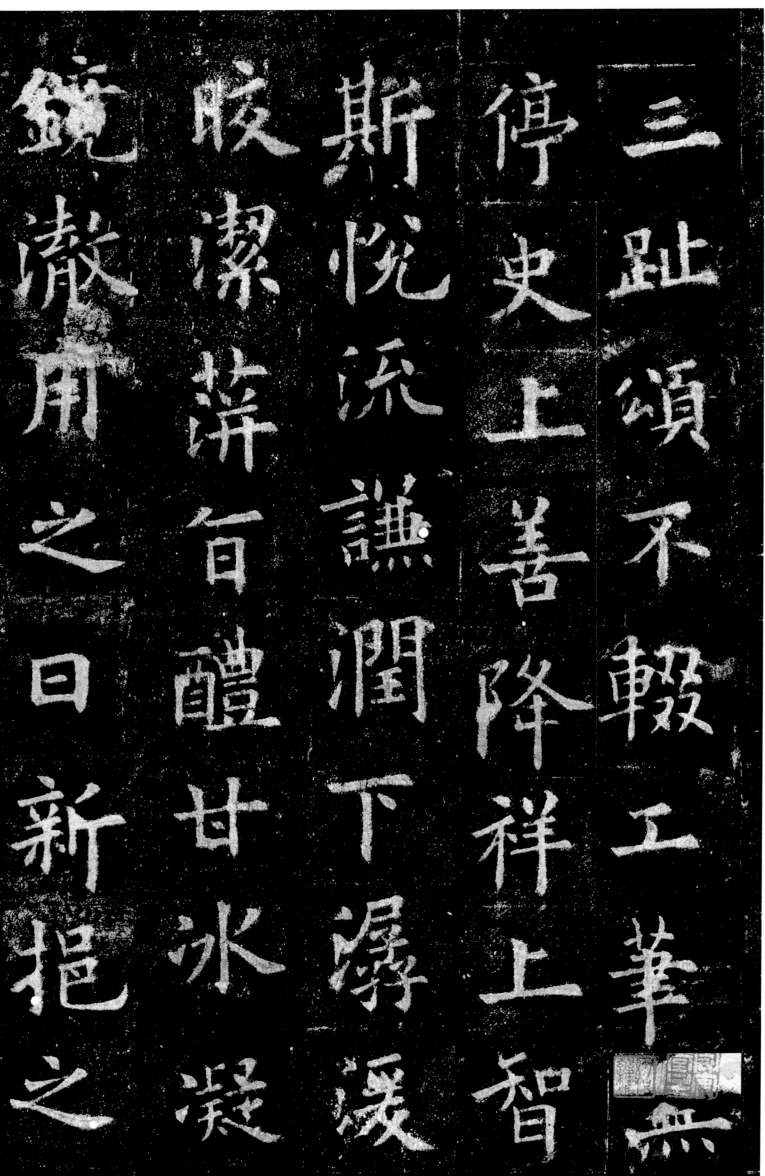

三趾颂不辍工笔无停史上善降祥上智斯悦流谦润下潺湲皎洁萍旨醴甘冰凝镜澈用之日新挹之无竭道随时泰庆与泉流

三趾① 颂不辍工② 笔无停史③ 上善④ 降祥 上智⑤ 斯悦 流谦⑥ 润下⑦ 潺湲⑧ 皎洁⑨ 萍旨⑩ 醴甘⑪ 冰凝⑫ 镜澈⑬ 用之日新 挹⑭ 之无竭 道⑮ 随时泰⑯ 庆⑰ 与泉流 我后夕惕⑱ 虽休弗休 居崇⑲ 茅宇⑳ 乐不般游㉑ 黄屋㉒ 非贵 天

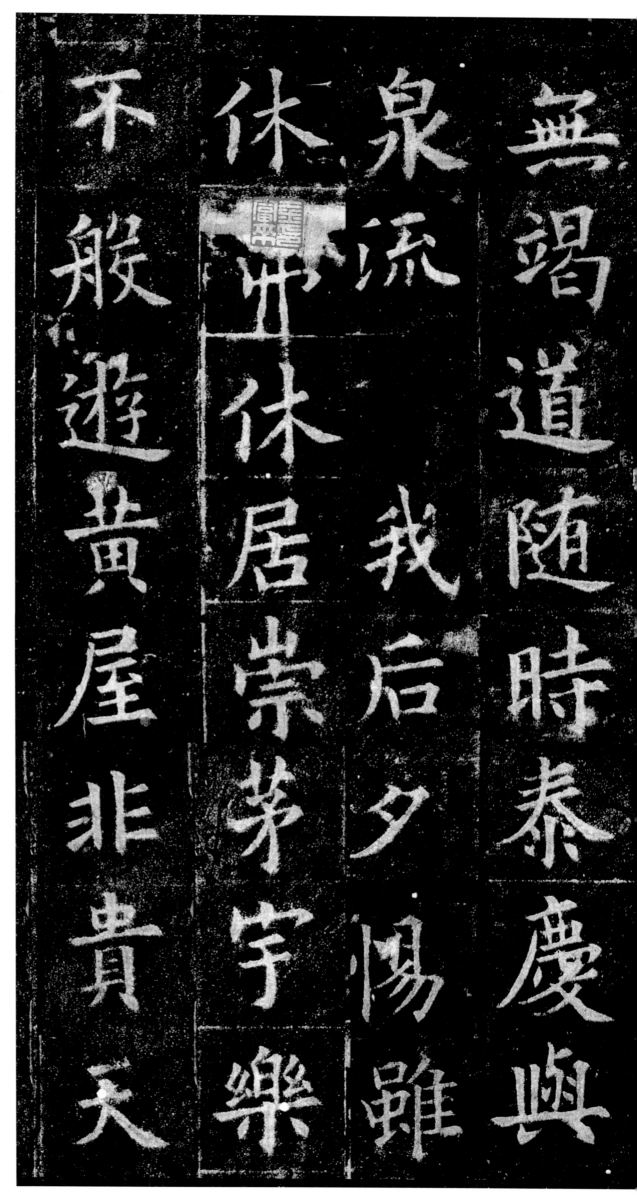

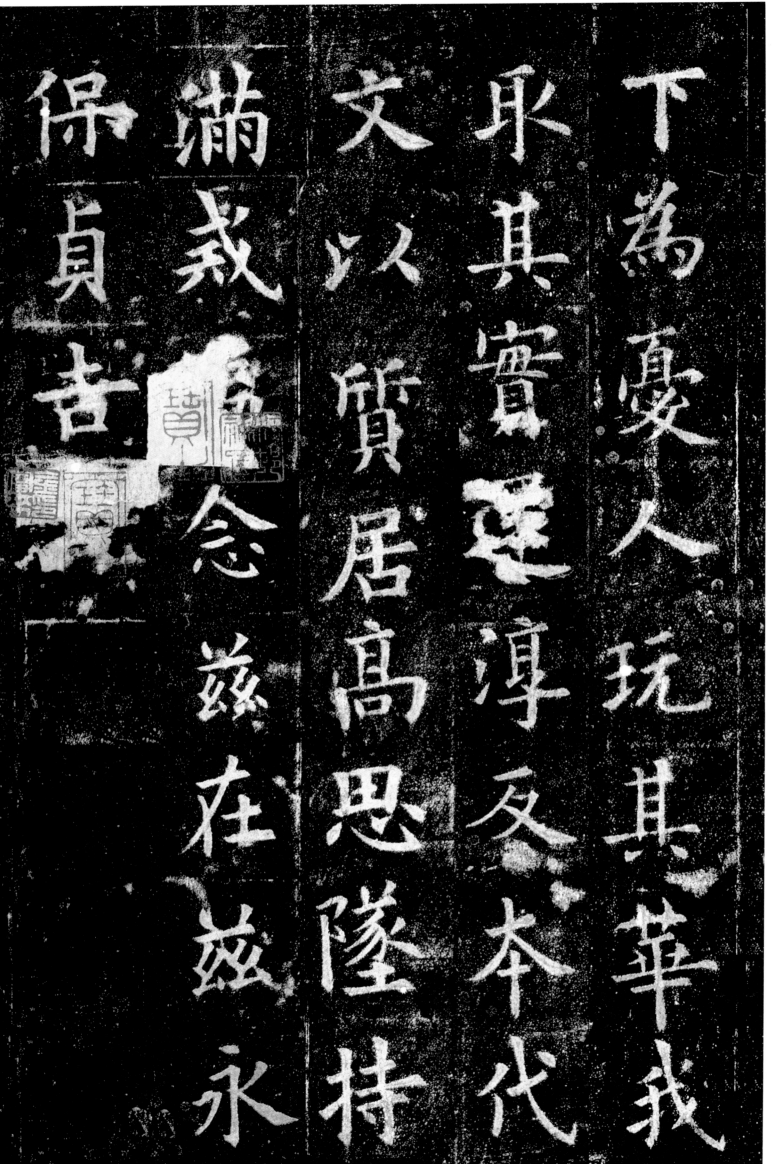

下为忧　人玩① 其华②　我取其实③　还淳④ 反本⑤　代文⑥ 以质⑦　居高思坠⑧　持满戒溢⑨　念兹在兹⑩　永保贞吉⑪　兼太子率更令⑫　勃海⑬ 男⑭　臣欧阳询

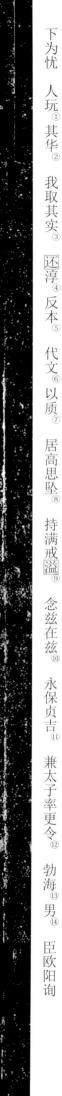

【注释】

① 玩：玩赏。

② 华：浮华。

③ 实：实质，实在。

④ 还淳：回复到原来的淳朴状态。

⑤ 反本：复归本源或根本。指返归本性。

⑥ 文：华丽。

⑦ 质：质朴。

⑧ 居高思坠：身居高处就要思虑防止下坠。

⑨ 持满戒溢：端盛满水的碗就要谨防外溢。

⑩ 念兹在兹：泛指念念不忘某一件事情。念，思念。兹，此、这个。

⑪ 贞吉：纯正美好。

⑫ 太子率更令：官名。主东宫值宿事。

⑬ 勃海：渤海。唐渤海县，县治在今山东省滨州市。

⑭ 男：爵名。

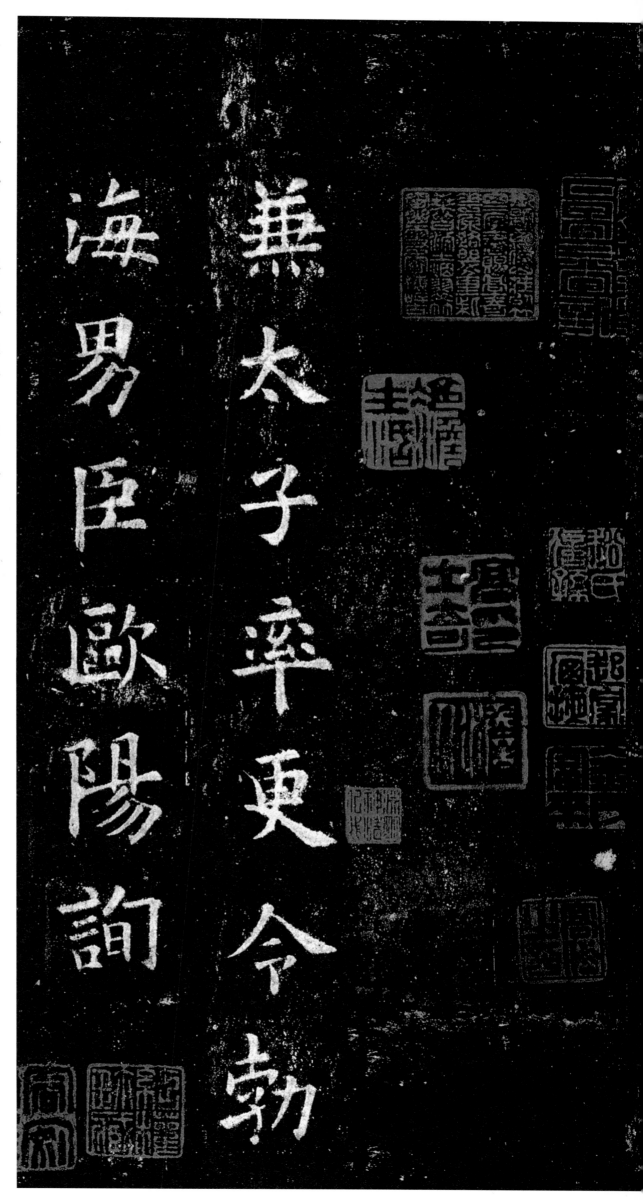

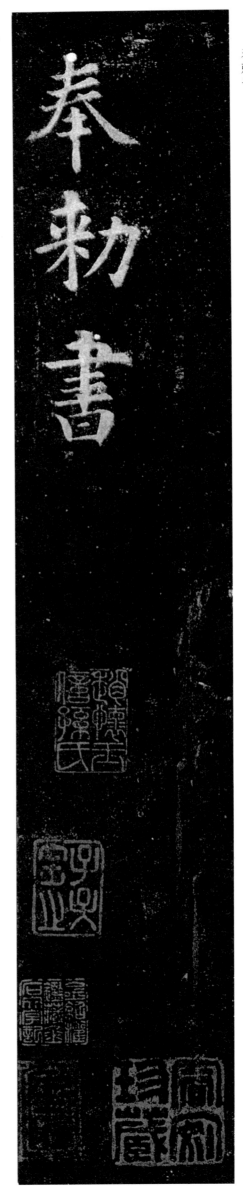

奉敕書

《九成宫醴泉铭》原文及译文

注：下划线字词
注释对应页码

P2 九成宫醴泉铭

P2 秘书监、检校侍中、钜鹿郡公、臣魏徵奉敕撰。

九成宫醴泉铭
秘书监、检校侍中、钜鹿郡公、臣魏徵奉旨撰写。

P2 维贞观六年孟夏之月，皇帝避暑乎九成之宫，此则随之仁寿宫也。冠山抗
P2、P4 殿，绝壑为池。跨水架楹，分岩耸阙。高阁周建，长廊四起。栋宇胶葛，台榭参
P4 差。仰视则迢递百寻，下临则峥嵘千仞。珠璧交映，金碧相晖。照灼云霞，蔽亏日
P4、P6 月。观其移山回涧，穷泰极侈，以人从欲，良足深尤。至于炎景流金，无郁蒸之
P6 气；微风徐动，有凄清之凉。信安体之佳所，诚养神之胜地，汉之甘泉，不能尚也。

贞观六年（632）农历四月，皇帝来到九成宫避暑，这里本来是隋
朝的仁寿宫。山巅修建着高大的宫殿，截堵山谷以形成湖泊。横跨湖泊
立柱架桥，凿开山岩立起耸峙的阙楼。高阁环建在周围，长廊旋绕于四
边。房舍纵横错杂，台榭参差交错。仰望楼阁高耸百尺，登临俯瞰则
离地千丈。珠玉交映，金碧辉煌，其光彩能照耀云霞，使日月也显得无
光。看隋朝帝王大兴土木，移山填涧，极尽奢侈之能事，这种追逐私欲
的态度，实在应该痛加责备。至于在日光灼热的酷暑，这里却无闷热的
空气；那微风徐徐吹来，带来清新的凉爽。这的确是安养身体、调养精
神的好地方，就算汉代的甘泉宫也不能超过它。

P6 皇帝爱在弱冠，经营四方。逮乎立年，抚临亿兆。始以武功壹海内，终以文
P6、P8 德怀远人。东越青丘，南逾丹徼，皆献琛奉贽，重译来王。西暨轮台，北拒玄阙，
P8 并地列州县，人充编户。气淑年和，迩安远肃，群生咸遂，灵贶毕臻。虽藉二仪之
P8、P10 功，终资一人之虑。遗身利物，栉风沐雨，百姓为心，忧劳成疾。同尧肌之如腊，
P10 甚禹足之胼胝。针石屡加，腠理犹滞。爰居京室，每弊炎暑。群下请建离宫，庶可
P10 怡神养性。圣上爱一夫之力，惜十家之产，深闭固拒，未肯俯从。以为随氏旧宫，
P12 营于曩代，弃之则可惜，毁之则重劳。事贵因循，何必改作？于是斫雕为朴，损之
P12 又损，去其泰甚，葺其颓坏。杂丹墀以沙砾，间粉壁以涂泥。玉砌接于土阶，茅茨
P12、14 续于琼室。仰观壮丽，可作鉴于既往；俯察卑俭，足垂训于后昆。此所谓至人无
P14 为，大圣不作。彼竭其力，我享其功者也。

当年，皇帝二十岁时就参加了统一天下的事业。将近三十岁时，就
君临天下。我皇最初用军事力量平定国内的动乱，后来以文明道德感化
偏远的民众。东到青丘之国，南到丹徼之邦，都进献珍宝，贡奉礼品，
借助辗转翻译的语言，前来朝见大唐皇帝。西到轮台之城，北抵玄阙之

地，都一并将土地列为大唐的州县，把那里的人民编入大唐的户籍。这些年，风调雨顺，五谷丰登，远近都安定敬服，百姓生活称心如意，神灵的福佑一一降临。这些虽然是仰赖天地的功德，但毕竟要凭借皇帝一个人来谋断。皇帝舍身忘我，造福天下，不顾风雨地辛苦奔波，一心为百姓着想，忧国忧民而积劳成疾。他的肌肤和尧帝一样枯瘦，手脚上老茧的厚度超过了大禹，虽经多次治疗，但经脉仍不通畅。住在京都，炎热的暑天往往使人疲困不堪，群臣奏请皇帝另建避暑行宫，或许可以怡养身心。但皇上爱惜每个人的劳力和每个家庭的财产，执意拒绝，不肯听从，他认为这些隋朝的旧宫殿，建造于前朝，荒弃了实在可惜，摧毁它又得再次劳民伤财。有的东西如能沿袭，何必再去新建呢？因此砍去梁柱上花哨的雕花，恢复质朴的本色，对装饰性的物件一再减少，舍弃宫中太奢侈的摆设，尽量修理那些坍塌毁坏的地方。用沙砾填补红色的台阶，用泥灰修补粉墙。原有的玉阶连接着新补的土阶，新修的茅屋挨着原有的玉室。仰望这些壮丽的宫殿，可以作为过去奢侈亡国的教训；再看皇上这样谦恭节俭的作为，足以垂范于后嗣子孙。这就是庄子所谓的至德之人不强加己意，高明的圣贤也不会乱作为。前人既然已经竭尽全力建成，我们享受其成果就可以了。

然昔之池沼，咸引谷涧。宫城之内，本乏水源。求而无之，在乎一物。既非人力所致，圣心怀之不忘。粤以四月甲申朔旬有六日己亥，上及中宫，历览台观。闲步西城之阴，踌躇高阁之下，俯察厥土，微觉有润。因而以杖导之，有泉随而涌出。乃承以石槛，引为一渠。其清若镜，味甘如醴。南注丹霄之右，东流度于双阙。贯穿青琐，萦带紫房。激扬清波，涤荡瑕秽。可以导养正性，可以澄莹心神。鉴映群形，润生万物，同湛恩之不竭，将玄泽之常流。匪唯乾象之精，盖亦坤灵之宝。

P14
P16
P16
P16、P18
P18
P18

然而以前池塘里的水，全部自山谷中引来。宫城之中，本来就缺乏水源。求而不得的仅此一物，这已经不是人力所能办到的了，皇帝心里对此一直念念不忘。在贞观六年（632）四月十六日那天，皇上来到中宫，逐一观看宫中的建筑物。当他闲步到西城的北面，在高阁下徘徊时，低头看那儿的土壤，觉得微微有点儿湿润。因此用手杖疏通那儿，居然有泉水随即涌出。于是派人砌上石槽，接引为一条水渠。这股泉水清如明镜，味道甘如甜酒。水渠往南流经丹霄殿的右边，再向东流出宫门。它贯穿于整个宫城，萦绕着各处宫殿。这泉水清波激扬，荡涤污浊。可以调养人纯正的禀性，使人内心澄澈明净。它像镜子一样照映各种形态，滋润万物生长，就如同皇帝的深恩永无穷尽，长流不竭。它不仅是上天的精华，也是大地的珍宝。

谨案《礼纬》云："王者刑杀当罪，赏锡当功，得礼之宜，则醴泉出于阙庭。"《鹖冠子》曰："圣人之德，上及太清，下及太宁，中及万灵，则醴泉出。"《瑞应图》曰："王者纯和，饮食不贡献，则醴泉出，饮之令人寿。"《东观汉记》曰："光武中元元年，醴泉出京师，饮之者痼疾皆愈。"然则神物之来，

P20
P20
P20
P22

P22 实扶明圣。既可蠲兹沉痼，又将延彼遐龄。是以百辟卿士相趋动色。我后固怀挹
P22、P24 挹，推而弗有。虽休勿休，不徒闻于往昔；以祥为惧，实取验于当今。斯乃上帝玄
P24 符，天子令德，岂臣之末学所能丕显？但职在记言，属兹书事，不可使国之盛美有
P24 遗典策。敢陈实录，爰勒斯铭。其词曰：

经查考，《礼纬》中说："如果君王赏罚得当，符合礼法，那么醴
泉便会出现在宫廷之内。"《鹖冠子》中说："圣人的恩德，能上达于
天，下达于地，中达于众生灵，那就会有醴泉出现。"《瑞应图》中
说："君王仁善谦和，不食用进贡的山珍海味，就会有醴泉出现，喝了
会让人长寿。"《东观汉记》中记载："汉光武帝中元元年（56），醴
泉出现在京城洛阳，饮用者身患的难治之症居然全好了。"那么，醴泉
就是因为有明睿的圣主才出现的。它既可以除去那些久治难愈的疾病，
又可使人延年益寿。因此公卿百官奔走相告，喜形于色。唯我圣主本来
胸怀谦逊，并不认为醴泉的出现是由于自己的"明圣"。虽有善政而不
沾沾自喜，不仅仅是古代圣贤可以如此，遇有祥兆却愈发小心谨慎，今
天我皇其实正是这样。醴泉出现是上天显示的瑞征，来表彰天子的美
德，哪里是微臣这种肤浅的学识所能表述清楚的呢？但因我的职责在于
记录言辞，记叙事件，不能使国家的美善之事遗漏于典籍之外。这才敢
于撰述实录，并镌刻这篇铭文于石上。铭文是：

P24、26 惟皇抚运，奄壹寰宇。千载膺期，万物斯睹。功高大舜，勤深伯禹。绝后承
P26 前，登三迈五。握机蹈矩，乃圣乃神。武克祸乱，文怀远人。书契未纪，开辟不
P26 臣。冠冕并袭，琛贽咸陈。大道无名，上德不德，玄功潜运，几深莫测。凿井而
P28 饮，耕田而食。靡谢天功，安知帝力。上天之载，无臭无声。万类资始，品物流
P28 形。随感变质，应德效灵。介焉如响，赫赫明明。杂遝景福，葳蕤繁祉。云氏龙
P28、P30 官，龟图凤纪。日含五色，乌呈三趾。颂不辍工，笔无停史。上善降祥，上智斯
P30 悦。流谦润下，潺湲皎洁。萍旨醴甘，冰凝镜澈。用之日新，挹之无竭。道随时
P30 泰，庆与泉流。我后夕惕，虽休弗休。居崇茅宇，乐不般游。黄屋非贵，天下为
P32 忧。人玩其华，我取其实。还淳反本，代文以质。居高思坠，持满戒溢。念兹在
P32 兹，永保贞吉。

我皇顺时运，天下归一统。承运开盛世，万民皆景仰。大功比虞
舜，勤劳赛夏禹。绝后且胜前，超三皇五帝。执政还尊礼，贤明圣如
神。武能平祸乱，文可服远人。史上谁可比，四方皆称臣。使者接踵
至，齐将珍宝陈。大道不可言，上德不夸德。自然潜运转，精微不可
测。凿井自饮水，耕田自饱食。不谢天之功，怎知帝之力。天道之运
行，无味亦无声。万类以此生，万物因成形。感应生变化，大德有灵
应。美行无巨细，赫赫来彰明。纷繁呈大福，茂盛生多祉。云氏与龙
官，洛书兼凤纪。太阳含五色，神乌现三趾。乐师不停颂，更无停笔
史。至善降吉祥，大智赐喜悦。流泉润下土，悠然且皎洁。醴泉如甘

霖，又如冰镜澈。取之每日新，酌之永无竭。盛世合大道，福泽共泉流。我皇夜不寐，吉休不为休。所居在陋室，乐亦不嬉游。黄屋不自贵，心怀天下忧。他人爱浮华，我则选朴实。返璞且归真，代文以纯质。居高虑下坠，持满防外溢。念此不忘怀，吉祥永太平。

兼<u>太子率更令</u>、<u>勃海男</u>、臣欧阳询奉敕书。 • P32

兼太子率更令、渤海县男、臣子欧阳询奉旨书写。

参考文献：

1.中华书局编辑部编：《康熙字典》，北京：中华书局1980年版。

2.罗竹风主编：《汉语大词典》，上海：汉语大词典出版社1986年至1993年版。

3.徐连达编：《中国官制大辞典》，上海大学出版社2010年版。

4.复旦大学历史地理研究室编：《辞海·地理分册》，上海辞书出版社1978年版。

鉴藏印章选释

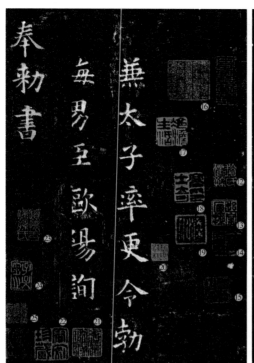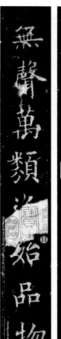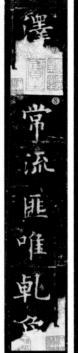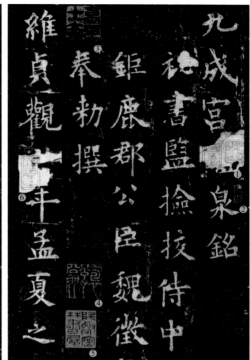

⑦	④	①
金富来印	抱瓮翁	江村秘藏
		（高士奇，字澹人，号瓶庐，又号江村。清代学者、收藏家。）
⑧	⑤	②
守安堂主	陡壑密林书屋	怀　玉
		（赵怀玉，字亿孙。清代学者、藏书家。）
⑨	⑥	③
富来长寿	宝　之	高士奇印

㉑ 绍权珍藏

㉒ 容安珍藏

㉓ 赵怀玉亿孙氏

㉔ 子孙宝之

㉕ 金绍权鉴藏金石文字记

⑯

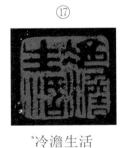

御题西溪山庄以竹窗二字书赐高士奇花源路几重柴桑皆沃土烟翠竹窗幽雪香梅岸古（《南巡盛典》载，康熙二十八年（1689），圣祖皇帝从昭庆寺乘马至木桥头，待卫从骑俱止于桥外，独与士奇等泛小舟至西溪山庄，观览久之，御书"竹窗"二字以赐，并"登楼延赏,临沼清吟"，御题《西溪》五律一首："花源路几重，柴桑皆沃土。烟翠竹窗幽，雪香梅岸古。"）

⑰

冷澹生活

⑱

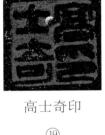

高士奇印

⑲

澹　人

⑳

渊明神情似我

⑩

绍　权

⑪

金氏守安堂藏

⑫

赵氏亿孙

⑬

起家西掖

⑭

金氏富来

⑮

高岱之印